>>> 前言

增進語文力
也可以這麼好玩！

猜謎是中國自古就有的遊戲，它能以巧妙的語言勾畫出事物最顯著的特徵，簡單有趣，符合兒童想像豐富、好奇多問的特性，能深深地吸引他們的注意力，使小朋友們在遊戲中輕鬆快樂地學到知識，是最受兒童喜愛、家長歡迎的益智遊戲。

對於剛開始學習文字的兒童來說，如果文字不能和生活緊密地結合在一起，那麼文字就會變成一件枯燥的事物，孩子無法對文字產生興趣，更不要說進行更深度的學習了。如果我們能夠在一開始就巧妙地把文字融入孩子的日常生活，使孩子體驗到文字的樂趣，有了學習的動機，他們就能輕鬆愉快地學習，且學得又快又好。

字謎是謎語中最簡單、最基本且數量最多的一個大類。它經由形象簡單且貼近生活的謎題，激發孩子對文字的好奇心和興趣，從而使孩子產生認字、寫字和閱讀的學習慾望。

　　我們精心選編了四十三則簡單生動的字謎，在內容編排上採用了「謎題＋謎底＋知識寶庫」的模式。謎題語言敍述通俗易懂，讀來朗朗上口，從多種不同角度，表現謎底的特點。謎底則是小朋友經常接觸或容易與其他字混淆的字。經由猜謎使小朋友在遊戲中輕鬆地記住這些字的正確寫法和意義，且不容易遺忘。延伸閱讀是謎語的衍生知識，介紹了文字的用法和生活中的相關知識，讓孩子不僅學認字，更學會如何靈活運用。

　　全書最後，我們也製作一份「文字大考驗」，讓小朋友能夠學以致用，在謎語中遊戲，在遊戲中學習，在學習中增長知識。

目 錄

東拼西湊配一配　第01題

試試你的猜謎功力，把漫畫謎題中提到的東西
配一配，猜猜看這是甚麼字呢？

太陽西邊下，月兒東邊掛。

◎有點難嗎？沒關係，給你一點小提示，
答案就在底下這五個字之中喔！

晒、棟、要、有、明

※翻下頁，看謎底

明

>>> 為甚麼？

太陽西下，月兒東邊掛，就是
「日」在左，「月」在右。組成了
「明」字。

知識寶庫

白天有太陽，晚上有月亮，給我們
很明亮的感覺，所以「明」的本義
就是清晰光亮。與「暗」字相對。

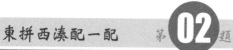
試試你的猜謎功力，把漫畫謎題中提到的東西配一配，猜猜看這是甚麼字呢？

左邊一太陽，

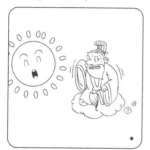

右邊一太陽，

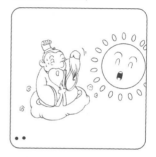

站在太陽上，

反而不見光。

◎有點難嗎？沒關係，給你一點小提示，

答案就在底下這五個字之中喔！

焱、恍、暗、但、明

※翻下頁，看謎底

暗

▶▶▶ 為甚麼？

太陽也可叫作「日」，左邊一個「日」，右邊一個「日」，「立」在「日」上面，就是一個「暗」字。

知識寶庫

「暗」，就是光線不足，不明亮。「暗」是指隱祕的，不顯露在表面，如地下室又叫作「暗室」。

試試你的猜謎功力，把漫畫謎題中提到的東西
配一配，猜猜看這是甚麼字呢？

一對明月，

完整無缺，

落在山下，

四分五裂。

◎有點難嗎？沒關係，給你一點小提示，
　答案就在底下這五個字之中喔！

明、盟、崩、暗、晤
　　　　　　　　　　　　　　　　　※翻下頁，看謎底

崩

>>>> **為甚麼？**

「山」下面兩個「月」，正是「崩」字。

知識寶庫

「崩」有倒塌、破裂等意思。懸崖、陡坡上的岩石、泥土崩裂散落下來，叫「崩坍」。

03

試試你的猜謎功力，把漫畫謎題中提到的東西
配一配，猜猜看這是甚麼字呢？

兄弟二人結成雙，

一個瘦來一個胖，

胖的光賣嘴皮子，

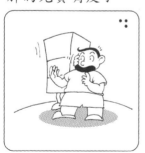

瘦的獻出熱和光。

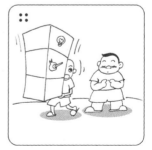

◎有點難嗎？沒關係，給你一點小提示，

答案就在底下這五個字之中喔！

咒、悌、明、昌、晶

※翻下頁，看謎底

昌

▶▶▶ 為甚麼？

胖的是「曰」字，意思是「說」。瘦的是「日」字，指「太陽」。兩個疊在一起就是「昌」了。

知識寶庫

「昌」就好像是兩個「日」（「曰」是「日」的變形）重疊起來，表示日子過得很美好，事業辦得很興旺，所以「昌」有美好、興旺、發達的意思，與「亡」字相對。

試試你的猜謎功力，把漫畫謎題中提到的東西
配一配，猜猜看這是甚麼字呢？

人在大樹旁，

正好歇歇涼。

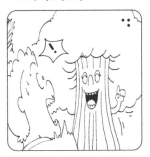 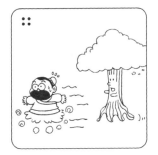

◎有點難嗎？沒關係，給你一點小提示，
答案就在底下這五個字之中喔！

沐、休、啾、右、杏

※翻下頁，看謎底

休

>>> 為甚麼？

一個人（亻）依傍着大樹（木）歇息，就是「休」啊。

知識寶庫

「休」是會意字，正像謎面描述的那樣「人在大樹旁，正好歇歇涼」。所以它的本義是休息。它也有停止的意思，如：休戰。

東拼西湊配一配 第06題

試試你的猜謎功力，把漫畫謎題中提到的東西
配一配，猜猜看這是甚麼字呢？

大火燒到耳朵邊。

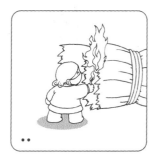

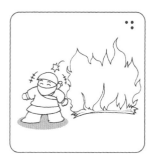

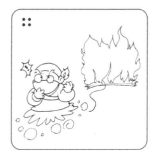

◎有點難嗎？沒關係，給你一點小提示，
　答案就在底下這五個字之中喔！

聽、耿、聰、杰、險

※翻下頁，看謎底

耿

>>> 為甚麼？

把「火」與「耳」組合成一個字，就是「耿」。

知識寶庫

「耿」是正直的意思，如我們常形容一個正直的人「耿直」。「耿」也有心情不安、悲傷之意，如「耿耿於懷」。

試試你的猜謎功力，把漫畫謎題中提到的東西配一配，猜猜看這是甚麼字呢？

沒有鼻子沒有眼，

牙齒長在耳朵邊，

一看就知不正派，

及時改正還不晚。

◎有點難嗎？沒關係，給你一點小提示，

答案就在底下這五個字之中喔！

邪、陽、鄰、陝、陪

※翻下頁，看謎底

邪

>>> **為甚麼？**

這個字由「牙」和「阝」組成。一看就知不正派，進一步說明「邪」這個字的意思。

知識寶庫

「邪」在古時候的意思是傾斜、歪斜，後來引申為不正常、反常，如：邪門、撞邪。而「邪」到了嚴重的程度就有了不正當、壞惡的意思，如：邪惡、改邪歸正。

東拼西湊配一配　第**08**題

試試你的猜謎功力，把漫畫謎題中提到的東西
配一配，猜猜看這是甚麼字呢？

一度滿足，

進步不快。

◎有點難嗎？沒關係，給你一點小提示，
　答案就在底下這五個字之中喔！

是、踱、陟、否、杏

※翻下頁，看謎底

踱

>>> 為甚麼？

一個「度」字加上一個「足」字，而且前行不快，它不就是「踱」嗎？

知識寶庫

「踱」字的意思是慢慢地走，如：踱來踱去。

08

試試你的猜謎功力，把漫畫謎題中提到的東西
配一配，猜猜看這是甚麼字呢？

一心依賴惰性情，

最終害己事無成。

◎有點難嗎？沒關係，給你一點小提示，
　答案就在底下這五個字之中喔！

必、忌、懶、感、怠　　※翻下頁，看謎底

答案是

懶

▶▶▶ 為甚麼？

一心（忄）依「賴」惰性情，分明告訴我們用「忄」和「賴」組成一個有惰性意思的字，便是「懶」。

知識寶庫

「懶」就是懶惰，與「勤」相對。我們做事不怕難，就怕懶。只要勤於動腦動手，再難的事也總有辦法解決。但如果做事懶惰，再簡單的事也不一定做得好。

東拼西湊配一配　第 10 題

試試你的猜謎功力，把漫畫謎題中提到的東西
配一配，猜猜看這是甚麼字呢？

心和小孩緊相連。

◎有點難嗎？沒關係，給你一點小提示，
　答案就在底下這五個字之中喔！

倪、駭、員、憧、怕

※翻下頁，看謎底

憧

>>> **為甚麼?**

小孩就是兒童,有一個「忄」的兒「童」,就是「憧」。

知識寶庫

「憧」是心神不定的意思,常組成詞語「憧憬」,即熱切地嚮往,如:我們憧憬着幸福的明天。

試試你的猜謎功力，把漫畫謎題中提到的東西
配一配，猜猜看這是甚麼字呢？

有位叔叔一隻眼，

大事小事都愛管。

◎有點難嗎？沒關係，給你一點小提示，

　答案就在底下這五個字之中喔！

椒、省、看、淑、督

※翻下頁，看謎底

答案是

督

>>> **為甚麼？**

一個「叔」，有一隻眼睛就是「目」，大小事都要管，當然是「督」字啊。

知識寶庫

「督」，有察看、監管的意思，如督促。「督」也有責備的意思，如：督過。

一隻小狗生得黑，

見了人來不亂吠。

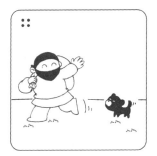

◎有點難嗎？沒關係，給你一點小提示，
　答案就在底下這五個字之中喔！

狼、叫、猶、吞、默　　　　　※翻下頁，看謎底

答案是

默

>>> 為甚麼？

一隻小狗生得黑，我們知道狗就是「犬」，那「黑」「犬」正是「默」字。吠是叫的意思，不亂吠，也告訴我們不出聲。

知識寶庫

「默」就是不說話、不出聲，如：沉默不語。

東拼西湊配一配　第**13**題

試試你的猜謎功力，把漫畫謎題中提到的東西
配一配，猜猜看這是甚麼字呢？

一隻狗，一張口，

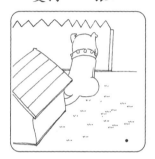

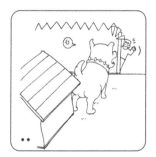

見了人就汪汪吼。

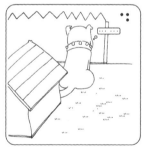

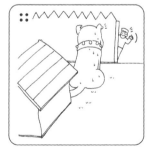

◎有點難嗎？沒關係，給你一點小提示，

答案就在底下這五個字之中喔！

吞、吻、哭、器、吠

※翻下頁，看謎底

吠

>>> 為甚麼？

一個「口」加上一隻狗（犬）就組成了「吠」。「吠」是一個會意字，本義就是狗叫。

知識寶庫

有個諺語是「一犬吠形，百犬吠聲」就是說一條狗看見了某種東西，大叫起來，其他狗雖然甚麼也沒有看見，但也跟着那隻狗大叫。比喻一個人做事沒有主見，總是隨聲附和。

試試你的猜謎功力，把漫畫謎題中提到的東西
配一配，猜猜看這是甚麼字呢？

一條小狗，

跟着人走，

若要見它，

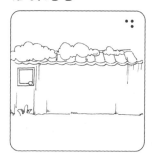

夏天才有。

◎有點難嗎？沒關係，給你一點小提示，

　答案就在底下這五個字之中喔！

假、徒、牠、牲、伏　　　　　　※翻下頁，看謎底

33

伏

>>> **為甚麼?**

一個人後面再跟着一條狗,狗即是犬,「亻」是人的變形,所以「亻」與「犬」組合在一起就是「伏」。

知識寶庫

「伏」,人像狗那樣地匍伏着。所以「伏」的本義是俯伏、趴下,如:伏案。伏還是初伏、中伏、末伏的簡稱,是一年中最熱的時候,如:三伏天。

東拼西湊配一配　第15題

試試你的猜謎功力，把漫畫謎題中提到的東西
配一配，猜猜看這是甚麼字呢？

一條狗，

兩張嘴，

笑不成，

淚先流。

◎有點難嗎？沒關係，給你一點小提示，
　答案就在底下這五個字之中喔！

獸、吠、哭、吞、吼

※翻下頁，看謎底

哭

>>> **為甚麼？**

「犬」就是狗。它有兩張嘴，即上面加上兩個「口」，兩張口不能笑，而要流淚，那就是「哭」了。

知識寶庫

笑的反義詞是「哭」。哭，就是因為痛苦傷心或感情激動而流淚。

東拼西湊配一配　第16題

試試你的猜謎功力，把漫畫謎題中提到的東西
配一配，猜猜看這是甚麼字呢？

上邊兩口，

下邊兩口，

看看中間，

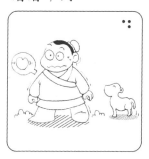

還有條狗。

◎有點難嗎？沒關係，給你一點小提示，
　答案就在底下這五個字之中喔！

獸、哭、器、田、昌

※翻下頁，看謎底

器

>>> 為甚麼？

狗也叫「犬」。四個「口」圍着一個「犬」就是「器」。

知識寶庫

「器」本義是器具，如：木器。也可以是度量、才能的意思，如：小器、器量。

試試你的猜謎功力，把漫畫謎題中提到的東西
配一配，猜猜看這是甚麼字呢？

女兒巧，兒子乖，

都誇這對雙胞胎。

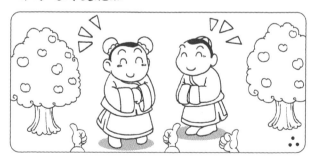

◎有點難嗎？沒關係，給你一點小提示，
　答案就在底下這五個字之中喔！

孖、競、兢、好、倪

※翻下頁，看謎底

好

>>> 為甚麼？

左邊是「女」，右邊是「子」，組成「好」字。

知識寶庫

「好」的本義是美。引申為優點多，使人滿意等意思，如：好孩子、好事。

東拼西湊配一配　第 **18** 題

試試你的猜謎功力，把漫畫謎題中提到的東西
配一配，猜猜看這是甚麼字呢？

一個姑娘，

一個老漢，

兩人一起，

哥哥有伴。

◎有點難嗎？沒關係，給你一點小提示，
　答案就在底下這五個字之中喔！

姥、嫂、姑、佬、好

※翻下頁，看謎底

嫂

▶▶▶ 為甚麼？

「叟」，是指「老年男子」，一個姑娘理解為一個「女」孩，把它們兩字合在一起就是「嫂」。

知識寶庫

嫂，是指哥哥的妻子。
如：兄嫂。

18

試試你的猜謎功力，把漫畫謎題中提到的東西
配一配，猜猜看這是甚麼字呢？

一個長鱗喝水，

一個長毛吃草，

兩個合在一起，

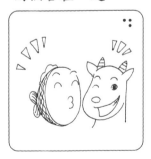

味道真是太好。

◎有點難嗎？沒關係，給你一點小提示，
　答案就在底下這五個字之中喔！

魯、鮮、鱗、漲、汕

※翻下頁，看謎底

43

鮮

▶▶▶ 為甚麼？

長鱗喝水的是魚，生毛吃草的是羊，「魚」和「羊」組合起來味道當然「鮮」了。

知識寶庫

鮮，有新鮮、鮮美、鮮明的意思。

試試你的猜謎功力，把漫畫謎題中提到的東西
配一配，猜猜看這是甚麼字呢？

高山一座，

石頭是根，

泥土全無，

寸草不生。

◎有點難嗎？沒關係，給你一點小提示，
　答案就在底下這五個字之中喔！

岩、硬、时、岸、出

※翻下頁，看謎底

答案是

岩

>>> 為甚麼？

上有「山」，下有「石」，這字就是
「岩」。

知識寶庫

岩，指山崖。而我們常常聽
到的「岩石」是由一種或多
種礦物組成的集合體，花崗
岩就是其中一種。

試試你的猜謎功力，把漫畫謎題中提到的東西
配一配，猜猜看這是甚麼字呢？

頭小腳大，

你猜是甚麼？

◎有點難嗎？沒關係，給你一點小提示，
　答案就在底下這五個字之中喔！

少、劣、尖、奔、犬　　　　　※翻下頁，看謎底

答案是

尖

>>> 為甚麼？

上面是「小」，下面是「大」，就是「尖」啊。

知識寶庫

尖，一頭小一頭大為尖。物體的末端細削而銳利，稱為「尖端」。聲音高而細，耳、目、鼻靈敏也稱為「尖」，如：尖叫、眼尖。

看看底下的漫畫謎題，將謎題中提到的東西，
畫一畫組合一下，猜猜看這是甚麼字呢？

花園四角方，

裏面真荒涼，

只有一棵樹，

種在園中央。

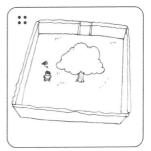

◎有點難嗎？沒關係，給你一點小提示，

答案就在底下這五個字之中喔！

困、茵、固、因、杏

※翻下頁，看謎底

答案是

困

>>> **為甚麼？**

花園四角方就是「口」，中間種了一棵樹就是「木」，組合在一起便是「困」字。

知識寶庫

「困」像房的四壁，裏面生長着樹木。所以它的本義是廢棄的房屋。現在多指貧乏，如：窮困。也指陷在艱難痛苦或無法擺脫的環境中，如：困住。

看看底下的漫畫謎題，將謎題中提到的東西，
畫一畫組合一下，猜猜看這是甚麼字呢？

四面不透風，

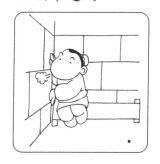

把人困當中。

◎有點難嗎？沒關係，給你一點小提示，
答案就在底下這五個字之中喔！

困、因、固、囚、田

※翻下頁，看謎底

答案是

囚

>>> **為甚麼？**

把「人」困在「口」裏，正是「囚」字。

知識寶庫

「囚」是拘禁、關禁的意思。押送犯人的車叫「囚車」。被關在獄裏的犯人叫「囚犯」。專供犯人穿的衣服叫「囚衣」。

橫七豎八畫一畫　第03題

看看底下的漫畫謎題，將謎題中提到的東西，
畫一畫組合一下，猜猜看這是甚麼字呢？

一個房間沒南牆，

兩個人兒裏面藏，

一人騎在一人上，

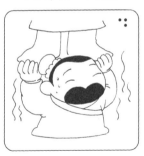

伸着頭兒向外望。

◎有點難嗎？沒關係，給你一點小提示，
　答案就在底下這五個字之中喔！

同、內、央、肉、囚　　　　　　※翻下頁，看謎底

答案是

肉

>>> 為甚麼？

「肉」就像少了南面牆的房間，裏面疊着兩個人，上面的那一個人還探出了腦袋。

知識寶庫

肉，是一個象形字。它在古代的寫法有些像動物的肉形，因此它的本義就是動物的肌肉。後來也引申為身體，與「精神」相對，如：肉身。

看看底下的漫畫謎題，將謎題中提到的東西，
畫一畫組合一下，猜猜看這是甚麼字呢？

口中一木栽，

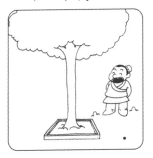

非困又非呆，

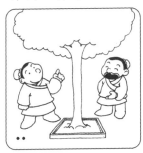

若要把杏念，

趁早你莫猜。

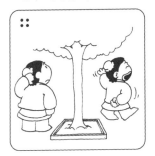

◎有點難嗎？沒關係，給你一點小提示，
　答案就在底下這五個字之中喔！

果、番、束、古、香　　　　　※翻下頁，看謎底

束

 為甚麼?

「囗」中栽有一「木」,是「束」。

知識寶庫

「束」有很多意思。「束髮」的「束」是捆、綁之意。「束縛」的「束」指限制、約束。「束裝」的「束」是整理的意思。「花束」的「束」是指成條成把的東西。而「一束花」的「束」則是量詞,用來計算小捆的東西。

橫七豎八畫一畫　第05題

看看底下的漫畫謎題，將謎題中提到的東西，
畫一畫組合一下，猜猜看這是甚麼字呢？

三面牆，

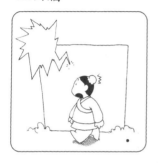

一面空，

有「儿」坐當中。

◎有點難嗎？沒關係，給你一點小提示，
　答案就在底下這五個字之中喔！

匠、巨、匹、咳、囝

※翻下頁，看謎底

匹

▶▶▶ 為甚麼？

運用象形法，我們把「匚」理解為三
面牆一面空，加上「儿」坐當中，這
個字就當然就是「匹」。

知識寶庫

「匹」作為量詞。用來表示紡織品
或馬騾的數量。如：兩匹布、三
匹馬。「匹」還可以表示「比得
上」、「相當」、「相配」的意
思。兩方勢力相當是「匹敵」。兩
個人很相配叫「匹配」。

看看底下的漫畫謎題，將謎題中提到的東西，
畫一畫組合一下，猜猜看這是甚麼字呢？

兩個幼童去砍柴，

沒有力氣砍不來。

回家怕人笑話他，

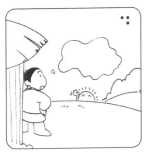

躲在山中不出來。

◎有點難嗎？沒關係，給你一點小提示，
答案就在底下這五個字之中喔！

兢、幽、競、樂、藥　　　　　　※翻下頁，看謎底

59

答案是

幽

>>> 為甚麼?

兩個沒有力的幼童就是「幺」,躲在「山」裏不就是「幽」字了嗎?

知識寶庫

「幽」主要有深遠、僻靜、昏暗、隱蔽的意思。我們常常說光線昏暗的角落是「幽暗」的角落。深居家中不外出叫「幽閉」。而幽雅寂靜是「幽靜」。

橫七豎八畫一畫　第 **07** 題

看看底下的漫畫謎題，將謎題中提到的東西，
畫一畫組合一下，猜猜看這是甚麼字呢？

地平線上太陽升。

◎有點難嗎？沒關係，給你一點小提示，
　答案就在底下這五個字之中喔！

易、旦、杳、杲、杏　　　　　　※翻下頁，看謎底

答案是

旦

>>> 為甚麼?

一橫表示地平線,「日」字指太陽。「日」在「一」上面,不正是「旦」嗎?

知識寶庫

「旦」是甲骨文字形,這個字的樣子像太陽從地面剛剛升起。所以它的本義就是「天亮」、「破曉」,是指夜剛盡日初出的一段時間。「旦」還有另外一個意思,是指在戲曲的女性角色,如:花旦。

看看底下的漫畫謎題，將謎題中提到的東西，
畫一畫組合一下，猜猜看這是甚麼字呢？

田頭樹梢羣雁棲。

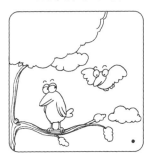 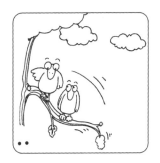

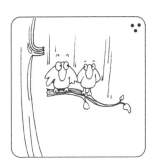 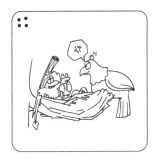

◎有點難嗎？沒關係，給你一點小提示，
　答案就在底下這五個字之中喔！

巢、東、果、番、審　　　　　　※翻下頁，看謎底

巢

>>> 為甚麼？

這裏運用了象形法，有田有樹木，還有「𡿭」（三隻鳥）歇息在上面，便是「巢」字。

知識寶庫

「巢」就是指鳥窩。上古時候人類為了躲避猛獸而居住在樹上，稱為「巢居」。

08

看看底下的漫畫謎題，將謎題中提到的東西，
畫一畫組合一下，猜猜看這是甚麼字呢？

一根木棍，吊個方箱，一把梯子，搭在中央。

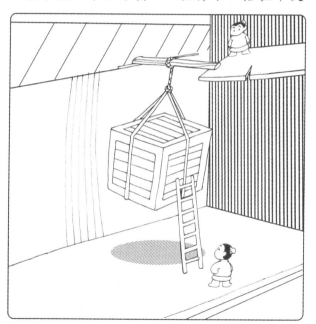

◎有點難嗎？沒關係，給你一點小提示，
　答案就在底下這五個字之中喔！

面、互、且、工、直　　　　　※翻下頁，看謎底

面

▶▶▶ 為甚麼？

運用象形法，「一」是一根木棍，
「口」是一個方箱，方箱裏面還有一把
梯子，那不就是一個「面」字了嗎？

知識寶庫

「面」是個象形字，外形像臉龐
的輪廓，裏面是眼鼻。「面」的
本義是臉龐、模樣，如：面容、
面目可憎。引申為名譽、情分，
如：情面、面子。

看看底下的漫畫謎題，將謎題中提到的東西，
畫一畫組合一下，猜猜看這是甚麼字呢？

一女坐在寶蓋下，

風吹雨打都不怕，

太平無事過日子，

穩穩當當心放下。

◎有點難嗎？沒關係，給你一點小提示，

答案就在底下這五個字之中喔！

安、汝、案、恕、家

※翻下頁，看謎底

安

>>> **為甚麼？**

一「女」坐在「宀」下，太平無事穩
穩當當地過日子，那就是「平安」的
「安」了。

知識寶庫

「安」的本義是安定、安全、
安穩。也作為裝設、存放的意
思，如：安裝、不安好心

依照底下的漫畫謎題，把字的元素加加減減，
猜猜看這是甚麼字呢？

海邊無水，

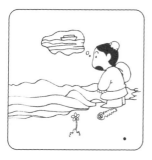

生有一木，

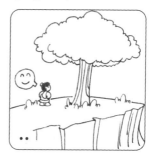

臘月開放，

清香滿屋。

◎有點難嗎？沒關係，給你一點小提示，
　答案就在底下這五個字之中喔！

梅、莓、悔、霉、晦　　　　　　　※翻下頁，看謎底

梅

>>> **為甚麼？**

「海」邊無水（每），生有一「木」，冬天開放而且很香，當然是「梅」了。

知識寶庫

梅，是一種落葉喬木，又分很多品種。它生性耐寒，葉子卵形，早春開花，花瓣五片，有粉紅、白、紅等顏色，味香。果實呈球形，可以吃，味道酸。

依照底下的漫畫謎題，把字的元素加加減減，
猜猜看這是甚麼字呢？

你一半，我一半，

走到一起就砍殺。

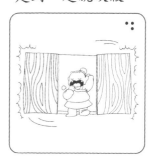 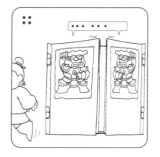

◎有點難嗎？沒關係，給你一點小提示，
　答案就在底下這五個字之中喔！

伐、俄、和、扣、伴

※翻下頁，看謎底

伐

>>> 為甚麼？

「你」和「我」各用一半，組成了一個有砍殺意思的字——「伐」。

知識寶庫

在人類最早的文字——甲骨文裏，「伐」的右邊是一把長長的刀，這就是「戈」，左邊是一個站着的人，戈的長刃正砍在那個人的脖子上。所以「伐」的本義是「砍」，後來又有「攻打」、「討伐」的意思。

依照底下的漫畫謎題，把字的元素加加減減，
猜猜看這是甚麼字呢？

要一半，扔一半，

寶寶見了最喜歡。

◎有點難嗎？沒關係，給你一點小提示，
　答案就在底下這五個字之中喔！

晒、奶、栖、仍、扔

※翻下頁，看謎底

奶

>>> **為甚麼？**

「要」取下面一半是「女」，「扔」
丟掉左面一半是「乃」，所以這個字
便是「奶」。

知識寶庫

「奶」是乳房、乳汁的
意思，如：牛奶。

74

依照底下的漫畫謎題，把字的元素加加減減，
猜猜看這是甚麼字呢？

左邊缺點水，

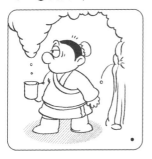

右邊滿是水，

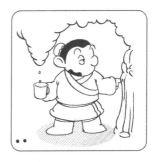

寒冬臘月天，

見它嗦嗦抖。

◎有點難嗎？沒關係，給你一點小提示，
答案就在底下這五個字之中喔！

淋、冷、冰、凌、次

※翻下頁，看謎底

答案是

冰

▶▶▶ 為甚麼？

左邊缺一點的水便是「冫」，右邊滿是
「水」，合在一起是「冰」。冬天接觸
冰我們就會感到寒冷。

知識寶庫

冰是水在攝氏（用符號「C」
來表示）零度或零度以下時凝
結成的固體。所以水的冰點為
攝氏零度。而水的沸點為攝氏
一百度。

加加減減湊一湊 第 **05** 題

依照底下的漫畫謎題，把字的元素加加減減，
猜猜看這是甚麼字呢？

欲話無言聽流水。

◎有點難嗎？沒關係，給你一點小提示，
　答案就在底下這五個字之中喔！

恬、沽、詁、活、括

※翻下頁，看謎底

活

>>> 為甚麼？

「話」無「言」卻有「氵」，所以是「活」。

知識寶庫

「活」的本義是生存、有生命的。與「死」相對，如：活人。「活」也有工作的意思，如：幹活、粗活。

05

78

依照底下的漫畫謎題，把字的元素加加減減，
猜猜看這是甚麼字呢？

滔滔江水往下流。

◎有點難嗎？沒關係，給你一點小提示，
　答案就在底下這五個字之中喔！

冰、汨、沓、恭、汞

※翻下頁，看謎底

汞

>>> **為甚麼？**

把「江」字的水（氵）下移到工的下面便是「汞」。

知識寶庫

汞，是一種金屬元素，俗稱水銀。溫度計的水銀柱裏面放的就是汞。汞的蒸氣有劇毒。

依照底下的漫畫謎題，把字的元素加加減減，
猜猜看這是甚麼字呢？

大門開，

有客來，

先脫帽，

再進來。

◎有點難嗎？沒關係，給你一點小提示，
　答案就在底下這五個字之中喔！

閣、閃、問、開、閤　　　　　※翻下頁，看謎底

81

答案是

閣

>>> **為甚麼?**

「客」脫掉「宀」再進「門」,便成了一個「閣」字。

知識寶庫

「閣」是一種傳統的建築物。它通常在四周設有欄杆迴廊等,可用來遠眺、遊玩、休息、藏書或供佛。「閣」也是官署名「內閣」的簡稱。而「閣下」是對人的敬稱。

加加減減湊一湊　第 **08** 題

依照底下的漫畫謎題，把字的元素加加減減，
猜猜看這是甚麼字呢？

學子遠去，

又見歸來。

◎有點難嗎？沒關係，給你一點小提示，
　答案就在底下這五個字之中喔！

省、睞、興、覺、舉

※翻下頁，看謎底

答案是

覺

>>> **為甚麼？**

「學」字下面的「子」去掉，換成「見」，就組成了「覺」。

知識寶庫

「覺」是睡醒的意思，如：大夢初覺。引申為領悟、了解，如：覺悟。又讀「jiào」，睡眠的意思，如：睡午覺。

08

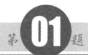
底下的漫畫謎題每一句都代表一個字，動動你的腦
筋，找出這些字之間的共通性，猜猜看是哪個字呢？

要想不餓把食找，

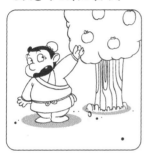

要想挖出用快刀，

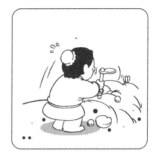

要想快走足勝任，

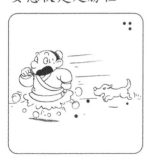

要想摟着手代勞。

◎有點難嗎？沒關係，給你一點小提示，
　答案就在底下這五個字之中喔！

我、夾、包、乃、走　　　　　　※翻下頁，看謎底

85

答案是

包

>>> **為甚麼？**

有「食」就不餓，當然是「飽」啊；
有「刀」（刂）就能挖出東西，那是
「刨」；有「足」能走快，是「跑」；
有「手」（扌）能摟當然是「抱」。這些
字都少不了「包」。

知識寶庫

「包」就像一個「勹」把「巳」裹在
裏面，所以「包」就是包裹的意思，
是指用紙、布或其他薄片把東西裹起
來。如：包書。也指裝東西的口袋。

底下的漫畫謎題每一句都代表一個字，動動你的腦筋，找出這些字之間的共通性，猜猜看是哪個字呢？

有皿能把物存，

有口笑出聲音，

有手把物取走，

有鳥象徵和平。

◎有點難嗎？沒關係，給你一點小提示，
答案就在底下這五個字之中喔！

合、含、今、口、因

※翻下頁・看謎底

答案是

合

>>> 為甚麼？

這個字，與「皿」可以組成存放物品的
「盒」字；與「口」可以組成擬聲字
「哈」；與「手」可以組成取走物品的
「拾」字；與「鳥」可以組成代表和平的
「鴿」字；想想這個字不正是
「合」嗎？

知識寶庫

「合」像是一個圓錐形的蓋子蓋着一個圓
形的容器，表示器皿相合。所以「合」的
本義是閉合、合攏，與「開」相對，如：
合上眼睛、笑得合不攏嘴。由閉合、合
攏的意思引伸，合也有聚合、結合到一
起的意思，如：合伙、合併。

腦筋急轉彎，想想底下的漫畫謎題，猜猜看
這是甚麼字呢？

寶島姑娘。

◎有點難嗎？沒關係，給你一點小提示，
　答案就在底下這五個字之中喔！

怡、怠、娘、孃、始

※翻下頁，看謎底

答案是

始

>>> 為甚麼?

寶島姑娘就是台灣的女孩,不正是台女——「始」嗎?

知識寶庫

「始」是起頭、開端的意思,與「終」相對。「自始至終」就是說從頭到尾,從開始到結束。

01

自傳。

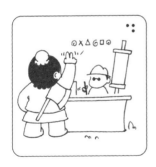

◎有點難嗎？沒關係，給你一點小提示，
　答案就在底下這五個字之中喔！

忌、息、記、臭、咱

※翻下頁，看謎底

答案是

記

▶▶▶ 為甚麼？

「記」是記的繁體字。自傳，就是敍述自己的事情。把「記」字拆開來看，不就是「說自己」嗎？

知識寶庫

「記」的意思是把事物保留下來。把印象保持在腦子裏就是「記憶」。把事物寫到紙上，這個動作叫「記錄」。把新聞事件記錄下來給我們知道的人，就叫作「記者」。

語文力大考驗

練習底下的題目，看看這些字
你是不是都學會了？

一、我知道這些人和物：在括弧中填入正
　　確的字。

　　1. 小鳥住的地方叫鳥窩，又叫鳥（　　）。

　　2. 一個人斤斤計較，我們說他小（　　）。

　　3. 溫度計裏的水銀又稱（　　）。

　　4. 古裝戲劇裏演婦女的叫（　　）。

　　5. 大哥的妻子叫大（　　）。

　　6. 獄裏關着的人叫（　　）犯。

　　7. 擔任督促檢查工作的人叫（　　）察。

　　8. 爸爸的媽媽叫（　　）。

　　9. 官署名簡稱內（　　）。

　　10.把新聞事件記錄下來給我們知道的人叫
　　　（　　）者。

二、比一比，再造詞：說說看這些字有甚麼
　　不同，再依照這個字，造一個詞。

　　1. 內（　　　）　　肉（　　　）

　　2. 巨（　　　）　　匹（　　　）

　　3. 目（　　　）　　旦（　　　）

4. 囚（　　　　） 閃（　　　　）
5. 休（　　　　） 伏（　　　　）
6. 岩（　　　　） 崩（　　　　）
7. 簡（　　　　） 閣（　　　　）
8. 哭（　　　　） 器（　　　　）
9. 嫂（　　　　） 姑（　　　　）
10.覺（　　　　） 學（　　　　）

三、連連看：把相反的字找出來。

明　　　　　臭
香　　　　　亡
昌　　　　　暗
昔　　　　　壞
好　　　　　今
安　　　　　危
靜　　　　　合
始　　　　　末
開　　　　　伏
昂　　　　　鬧

四、幫字找到家：把底下的字正確地填入
　　括弧中。

　　伐、冰、包、休、鮮

語文遊戲真好玩 01

猜猜謎多識字❶

作　者：史遷
負責人：楊玉清
總編輯：徐月娟
編　輯：陳惠萍、許齡允
美術設計：游惠月

出　版：文房(香港)出版公司
2017年4月初版一刷
定　價：HK$30
ISBN：978-988-8362-90-5

總代理：蘋果樹圖書公司
地　址：香港九龍油塘草園街4號
　　　　華順工業大廈5樓D室
電　話：(852) 3105 0250
傳　真：(852) 3105 0253
電　郵：appletree@wtt-mail.com

發　行：香港聯合書刊物流有限公司
地　址：香港新界大埔汀麗路36號
　　　　中華商務印刷大廈3樓
電　話：(852) 2150 2100
傳　真：(852) 2407 3062
電　郵：info@suplogistics.com.hk

版權所有©翻印必究

本著作保留所有權利，欲利用本書部分或全部內
容者，須徵求文房（香港）出版公司同意並書面
授權。本著作物任何圖片、文字及其他內容均不
得擅自重印、仿製或以其他方法加以侵害，一經
查獲，必定追究到底，絕不寬貸。